KB058729

앙리 마티스

HENRI MATISSE(MoMA Artist Series)

Copyright ⓒ 2013 by The Museum of Modern Art, New York
Korean translation copyright ⓒ 2014 by RH Korea Co., Ltd.
All rights reserved.

Korean translation rights arranged with THE MUSEUM OF MODERN ART(MoMA)
through EYA(Eric Yang Agency).

이 책의 한국어판 저작권은 EYA(Eric Yang Agency)를 통해
THE MUSEUM OF MODERN ART(MoMA)와 독점계약한 '㈜알에이치코리아'에 있습니다.
저작권법에 의하여 한국 내에서 보호를 받는 저작물이므로 무단전재와 무단복제를 금합니다.

일러두기

앞표지의 그림은 〈춤(I)〉으로 자세한 설명은 14쪽을 참고해주십시오.
뒤표지의 그림은 〈피아노 교습〉으로 자세한 설명은 41쪽을 참고해주십시오.
이 책의 작품 캡션은 작가, 제목, 제작 연도, 제작 방식, 규격, 소장처, 기증처, 기증 연도 순으로 표기했습니다.
규격 단위는 센티미터이며, 회화의 경우는 '세로×가로', 조각의 경우는 '높이×가로×폭' 표기를 원칙으로 삼았습니다.

앙리 마티스
Henri Matisse

캐럴라인 랜츠너 지음 | 김세진 옮김

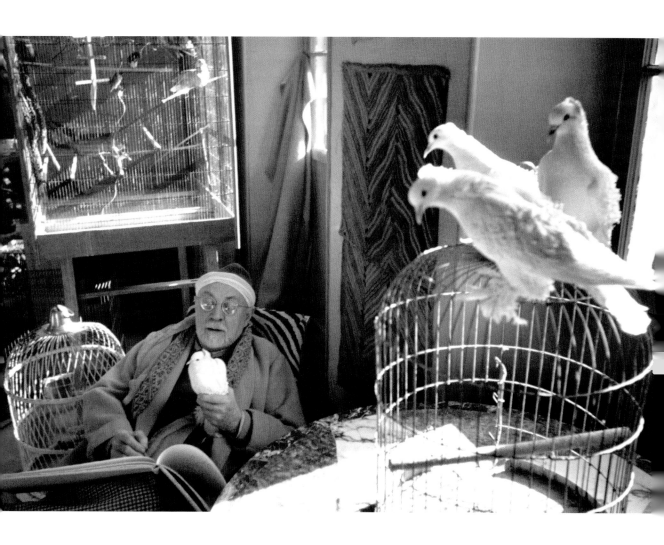

방스에서 찍은 앙리 마티스, 1944년

사진: 앙리 카르티에 브레송
은염 프린트, 24 × 35.3 cm
뉴욕 현대미술관
사진가 기증, 1964년

이 책은 뉴욕 현대미술관이 소장한 앙리 마티스의 작품 1,100여 점 가운데 선별한 열한 점을 소개한다. 1913년 뉴욕 현대미술관은 마티스를 기리는 대여 전시회를 처음 개최했다. 1년 뒤에는 마티스 컬렉션에 처음으로 포함될 석판화 열두 점을 구매했다. 1946년에는 회화 몇 점, 조각 한 점, 다수의 드로잉 작품과 함께 〈피아노 교습〉(40쪽)이 마티스 컬렉션에 포함되었고, 1949년에 〈붉은 화실〉(20쪽)이 추가되었다.

1951년 뉴욕 현대미술관은 마티스의 전작을 모아 대규모 대여 전시회를 열었다. 당시 작품 수는 약 서른다섯 점이었다. 마티스의 드로잉(1984~85년 구매)과 모로코에서 찍은 마티스의 사진(1990년 구매)은 다른 기관과의 협력을 통해 소장할 수 있었다. 1992년 뉴욕 현대미술관은 앙리 마티스 회고전을 열었다. 이 무렵 마티스 컬렉션의 규모는 1,000점이 넘었다. 회고전 안내 책자에서 큐레이터 존 엘더필드는 "마티스가 현대미술의 발전에 미친 중대한 영향력은 아무리 강조해도 지나치지 않다."고 단언했다. 이 책은 뉴욕 현대미술관이 소장한 주요작의 작가들을 다룬 시리즈이다.

차 례

일본 여자: 물가의 여인, 1905년

캔버스에 유채, 35.2×28.2cm
뉴욕 현대미술관
구매, 익명 기증, 1983년

일본 여자: 물가의 여인

La Japonaise: Woman Beside the Water
1905년

앙리 마티스는 1905년 콜리우르의 소박한 지중해 항구로 건너가 앙드레 드랭과 함께 여름을 보냈다(그림 1). 당시 콜리우르에서 그린 그림들을 모아 파리에서 전시회를 열었는데, 작품을 본 이들은 마티스와 드랭에게 '야수파'라는 이름을 붙여주었다. 사람들은 이 이름을 오랫동안 오해해왔다. 그 오해를 바로잡은 사람이 바로 마티스였다. 마티스는 야수파가 색채를 수단으로 삼은 일종의 구조이며, 이후 자신의 모든 작품은 야수파를 기반으로 한다고 말했다.

〈일본 여자: 물가의 여인〉은 야수파의 시점이 된 여름 동안 그린 것으로, 마티스의 아내 아멜리에를 주인공으로 삼고 있다. 등장인물이 아멜리에라는 사실은 드랭의 작품 제목을 통해 알 수 있다. 일본풍 가운을

입은 아멜리에는 콜리우르 해변가에 앉아 있는데, 허울 좋은 주인공인 아멜리에의 모습은 주변을 둘러싼 바다 풍경에 녹아든다. 왼쪽 상단에 가로선을 그린 붓놀림은 신인상주의에서 탈피한 것이다. 하지만 그 밖의 대부분 영역에서 색칠과 드로잉 과정은 즉흥적인 곡선과 띠, 그에 뒤지지 않게 선명한 빨간색과 초록색, 그 외에도 비슷하게 대비를 이루는 색들을 만들어낸다. 화폭의 흰색 영역에서는 강렬한 붓질의 흔적이 보인다. 밝은 햇빛은 이 붓의 자국을 강렬하고 번뜩여 보이게 한다. 훗날 마티스는 학생들을 가르치면서 회화를 두 가지로 구분했다. 난색이나 한색으로 색채를 분류하는 방식과 '대립하는 색의 병치를 통해 빛을 탐색하는' 방식이다. 화가이자 예술사학자인 로렌스 고윙은 이렇게 지적했다. "마티스는 둘 중 후자를 택했고, 남은 생애 동안 쉼 없이 이를 추구했다. 그는 색채들을 배열한 다음, 두 가지 색 사이의 간극, 상호작용을 이용해 고유의 빛을 표현하고자 했다."

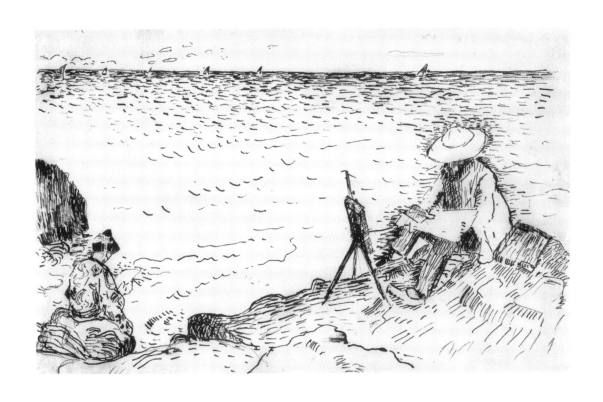

그림 1 앙드레 드랭(프랑스, 1880~1954년)
콜리우르에서 마티스 부부Matisse and His Wife at Collioure, **1905년**
종이에 펜·잉크, 30.2×47.9cm
메트로폴리탄 박물관
헤르미나, 모브세스, 찰스, 데이비드 엘런
디브리시언 기금, 2004년

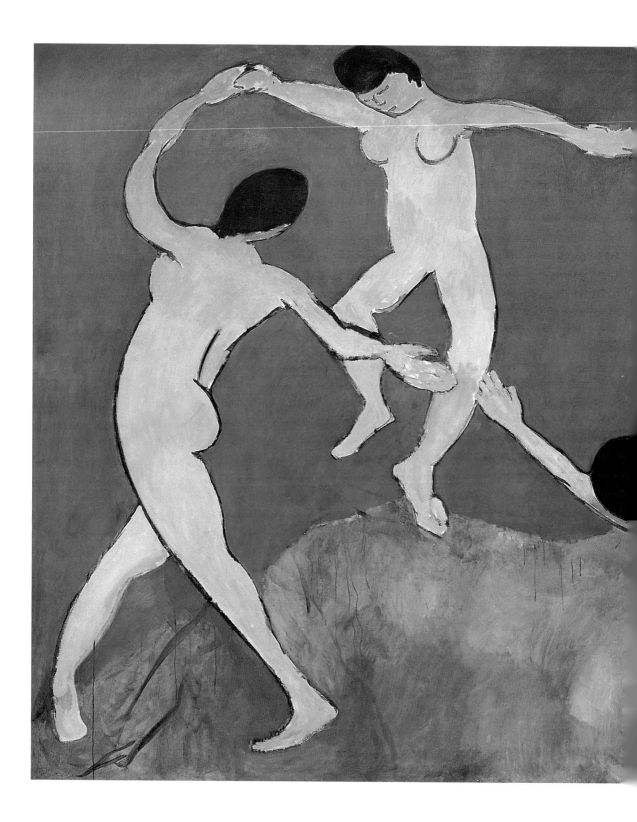

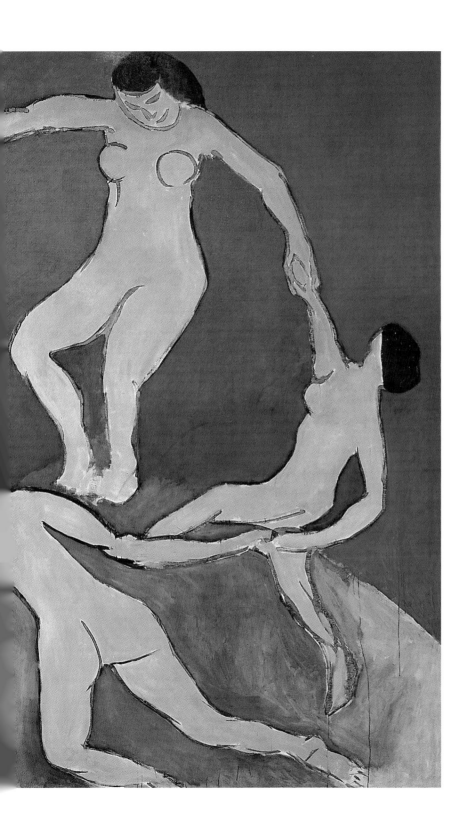

춤(I), 1909년

캔버스에 유채, 259.7×390.1cm
뉴욕 현대미술관
알프레드 바 주니어를 기리며
넬슨 록펠러 기증, 1963년

춤(I)

Dance(I)

1909년

1908년 마티스는 이런 글을 남겼다. "예술작품은 관객이 그림의 주제를 미처 파악하기 전에, 관객들 앞에서 완전한 의의를 전달하고 드러내야 한다." 소박한 기쁨과 힘을 표현한 이 대작은 마티스의 생각을 제대로 보여준다. 모스크바 수집가 세르게이 슈추킨은 이 작품에 깊은 인상을 받고 변형작인 〈춤(Ⅱ)〉(그림 2)를 그려달라고 부탁했다. 〈춤(Ⅱ)〉는 현재 상트페테르부르크의 에르미타주 미술관에 전시되어 있다. 구성 면에서 거의 동일한 〈춤(I)〉과 〈춤(Ⅱ)〉는 1910년 파리에서 대중에게 첫선을 보였다. 관람객들은 인간의 몸을 의도적으로 조악하게 단순화하고 투시법과 원근법을 생략한 것에 대부분 부정적인 반응을 보였다. 이 두 가지 이유로 형태들은 위치와 거리에 관계없이 전부 같은 크기 같고, 하늘은

14

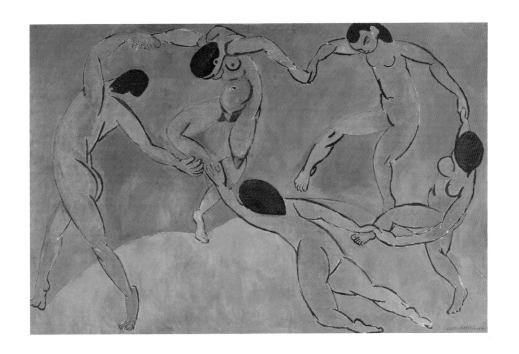

그림 2 춤(II)Dance(II), 1909~10년
캔버스에 유채, 260×391cm
에르미타주 미술관, 상트페테르부르크
(구)세르게이 슈추킨 소장

그림 3 **삶의 기쁨**Joy of Life, **1905~06년**

캔버스에 유채, 175×241cm
메리온 반스 재단, 펜실베이니아
(구)레오 스타인, 크리스티앙 테첸 룬드 소장

평평한 파란색 면으로 보인다. 그럼에도 한 평론가는 작품에 담긴 미학적인 야만성이 "작품의 원시성을 거든다. (……) 혹자는 이 작품이 온전한 그림 이전의 발생 단계에 불과하다고 말할 수도 있다. 춤추는 인물들에게서 느껴지는 리듬은 본능과 자연이 빚어내는 리듬이다."라고 말했다.

작품의 주제인 '춤'은 마티스의 오래된 모티프였다. 여러 기존작 가운데 두 작품에 가장 크게 영향을 미친 것은 1905~06년에 그린 목가풍의 작품 〈삶의 기쁨〉(그림 3)에서 원을 그리며 춤추는 인물들이었다. 그 이후에 그린 '춤' 연작의 인물들은 비교적 차분한 리듬을 보여준다. 마티스는 파리 몽마르트르의 '물랭 드 라 갈레트'라는 술집에서 파랑돌(프랑스 프로방스 지방에서 예로부터 전해지는 민속 무곡과 8분의 6박자 춤으로, 피리와 탬버린 연주에 맞추어 춘다. ─옮긴이)을 추는 취객들이 여기에 기여했다고 밝힌 바 있다. 〈춤(II)〉의 인물들은 전작보다 더 힘차고 활달하다. 몸놀림은 좀 더 서투른데, 몽마르트르 지역에서 춤추는 방식에 가깝게 보인다. 〈춤(II)〉에서 왼쪽에서 춤추는 인물은 작가의 의도대로 움직인다. 여인의 몸을 이루는 연속되는 윤곽선이 뒷다리에서 가슴까지 죽 이어지는데 아마도 열정을 끌어내려는 듯하다. 여인과 함께 춤추는 이들은 깡충깡충 뛰거나, 뛰어오르거나, 발을 뻗거나, 앞으로 고꾸라지는 모양이다. 특히, 넘어지려는 사람은 오른쪽에서 발을 뻗은 인물의 손을 잡기 위해, 말 그대로 온 힘을 다해 손을 뻗고 있다. 언뜻 넘

어지기 일보 직전인 것처럼 보이는 여인은 춤을 리드하는 사람의 손을 잡지 못하고 원을 이룬 대열을 깨뜨리고 만다. 마티스는 이 해프닝을 극적으로 표현하는 동시에 은폐했다. 왼쪽 인물이 뻗은 손의 애매한 윤곽, 그리고 흐릿한 색깔은 속도로 인한 번짐 현상을 표현한 것이며, 이 사람을 향해 뻗은 뚜렷한 손가락과 대조를 이룬다. 이것이 순간의 긴장감을 극대화한다. 하지만 그림에서 보이는 열띤 소용돌이에 사로잡힌 관람객은 순간 급박하게 발생한 분열에는 관심을 기울이지 않을 수도 있다. 왼쪽 상단에서 깡충춤을 추는 인물의 분홍색 무릎이 쭉 뻗은 양손 사이의 간격을 채워준다.

마티스는 〈춤(I)〉에서 주로 사용한 색이 프랑스 남부에서 관찰한 싱그러운 소나무, 푸른 하늘, 분홍빛 몸뚱이에서 왔음을 인정했다. 하지만 그런 색들이 구체적인 내용을 지시해야 한다는 법은 없다. 중요한 것은 표현성을 드러내는 조합이었다. 마티스는 설명했다. "초록색을 칠했다고 해서 풀을 가리키는 것은 아니다. 파란색을 칠했다고 하늘을 의미하는 것은 아니다. (……) 내가 쓰는 모든 색은 한데 어우러져 노래한다. 마치 합창단처럼."

붉은 화실

The Red Studio

1911년

마티스는 그림 속에 "명료하게 실재하는" 색을 원한다는 말을 남겼다. 새하얀 벽으로 이루어진 마티스 작업실의 찬란한 풍경 속에서는 거의 모든 색이 넘쳐흘렀다. 공간과 가구들은 폼페이 벽화 풍의 빨간색 연속체 속에 잠겨서 하나가 된다. 가구의 윤곽선은 흐릿한 노란색인데 도식적으로 보인다. 마티스는 자신의 회화와 조각들을 실물보다 작게 축소한 다음 선명한 단색 바탕과 대비를 이루도록 배치하였다. 작품들은 시침, 초침이 없이 세로로 세워둔 괘종시계 주변에 밀집되어 있다. 그림 속에 배치된 마티스의 작품에는 초기의 주요작이 다수 포함되어 있는데, 그중에는 청동으로 만든 〈장식적 형태〉도 있고, 〈젊은 선원(II)〉과 〈사치(II)〉(그림 4~6) 같은 회화작품도 있다.

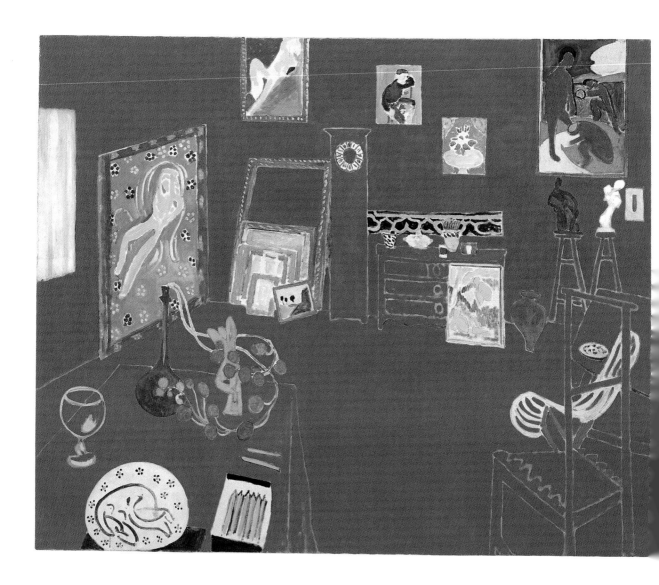

붉은 화실, 1911년

캔버스에 유채, 181×219.1cm

뉴욕 현대미술관

사이먼 구겐하임 부인 기금, 1949년

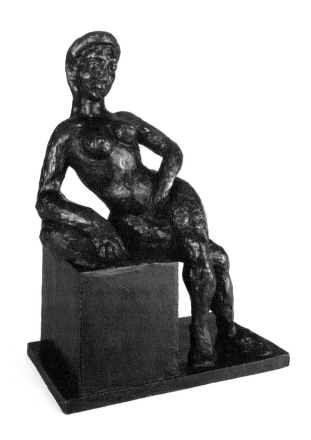

그림 4 **장식적 형태**Decorative Figure, **1908년**
발수아니 주조(1946~51년경)
청동, 72.1×51.4×31.1cm
허시혼 박물관 및 조각정원, 스미소니언협회
조지프 허시혼 기금 기증, 1966년

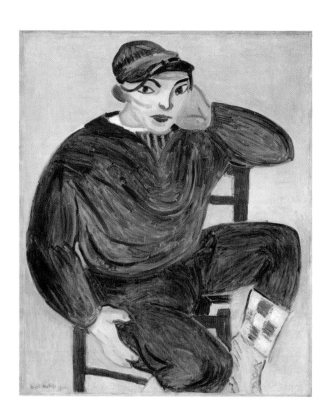

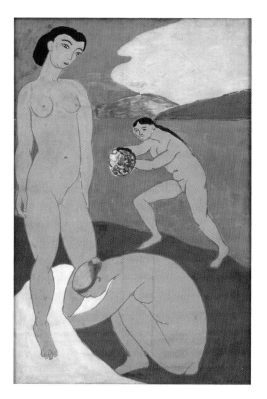

그림 5 **젊은 선원(II)** The Young Sailor(II), **1906년**

　　　캔버스에 유채, 101.5×83cm

　　　메트로폴리탄 박물관

　　　자크와 나타샤 겔먼 컬렉션, 1998년

　　　(구)레이 블록 컬렉션

그림 6 **사치(II)** Le Luxe(II), **1907~08년**

　　　캔버스에 유채, 209.5×140cm

　　　덴마크 국립미술관, 코펜하겐

신중하게 배치한 작품 사이를 채우고 있는 빨간색 바탕 때문에 현대미술 평론가 클레멘트 그린버그는 〈붉은 화실〉을 두고, "그 무렵까지 마티스가 그린 작품들 중 가장 단조로울 것"이라 평했다. 마티스는 작품의 평면성을 깨뜨리기 위한 방법으로 빨간색 면을 이용했다. 이는 분명 '보다 광활하고 변형 가능한 공간'을 찾고자 했던 그의 야심에서 비롯된 것이었으리라.

〈붉은 화실〉에는 3차원적인 일루저니즘이 명확히 드러나지만 선원근법도 과거의 유령처럼 남아 있다. 직각으로 교차하며 후퇴하는 가는 선이 공간의 왼쪽 모퉁이를 정한다. 그 '뒤로는' 세로로 긴 거대한 누드화를 비스듬히 기울여놓아 벽과 바닥의 이음새를 구분했다. 측벽과 뒷벽이 만나는 수직선은 생략했는데, 이로 인해 전체를 뒤덮은 빨간색이 주는 평면 효과가 강화된다. 반면 눈에 보이지 않는 구석 쪽으로 기울여놓은 분홍색 그림과 그 옆에 겹쳐 세워둔 캔버스가 뒤쪽으로 기운 탓에 평면 효과는 반감된다. 그 밖에도 공간 속에서 흥을 돋우는 요소들이 있다. 분명 정면에서 보고 그렸을 작업실은 마치 위에서 내려다본 듯한 구도로 표현되었다. 그림을 그린 마티스 본인은 여기에 등장하지 않지만, 뚜껑이 열린 채 테이블에 놓인 크레파스 상자는 그의 존재를 암시한다.

빙카/모로코 정원

Periwinkles/Moroccan Garden

1912년

이 그림은 마티스가 1912년 초, 탕헤르를 처음 여행하는 동안 브룩스 빌라라는 매력적이고 호사스러운 정원에서 그린 세 점의 풍경화(그림 7, 8과 더불어) 중 하나이다. 비록 정치적으로 매우 불안정한 시기에 떠난 여행이었지만, 마티스는 "모로코의 풍경은 들라크루아의 그림과 피에르 로티의 소설 속에 등장하는 바로 그 모습이다."라고 말했다. 로티가 아프리카의 봄을 설명한 문구는 마치 그림을 그린 듯 생생하다. "모든 것은 초록색이 된다. 마치 땅에 마법을 부리듯. 잎이 무성한 나무로부터 축축한 땅으로, 습기를 머금은 따뜻한 그늘이 만들어내는 작은 점들이 생긴다. (……) 그리고 이는 무덥고 향긋한 대기 속의 온갖 파동 위로 날아다닌다." 이러한 풍경은 〈빙카/모로코 정원〉의 열정적인 화폭에서

빙카/모로코 정원, 1912년

캔버스에 유채·연필·목탄, 116.8×82.5cm

뉴욕 현대미술관

플로린 메이 쉔본 기증, 1985년

그림 7 **모로코 풍경(아칸서스)**Moroccan Landscape(Acanthus), **1912년**

캔버스에 유채, 115×80cm

스톡홀름 현대미술관

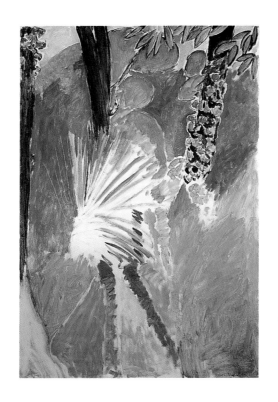

그림 8 **야자수 잎, 탕헤르**Palm Leaf, Tangier, **1912년**

　　캔버스에 유채, 117.5×81.9cm

　　워싱턴 내셔널 갤러리

　　체스터 데일 기금

시적詩的으로 펼쳐진다. 주황빛이 도는 분홍색 하늘, 잿빛 잎, 밝은 녹색 잎사귀, 옥색 땅은 마치 신령스러운 기운이 확장하듯 부풀어 오르는 것 같다. 그림의 제목에도 등장하는 하늘색 빙카 꽃은 지천에 널려 있다. 오른쪽에 있는 나무 세 그루의 줄기는 아르누보 풍의 장식이나 부드러운 변화의 산물이라기보다는 작품의 구도를 가볍게 안정시키는 역할을 한다.

　　반투명한 색이 얇고 부드럽게 칠해진 이 그림은 지극히 자유롭게 그린 것처럼 보이지만 연필로 꼼꼼하게 그려둔 밑그림에서 벗어나지 않았다. 마티스는 밑그림의 윤곽선을 매우 신중하게 따라가며 붓질을 엄격하게 계산해 정해진 구상을 흐트러뜨리지 않았다. 이처럼 치밀한 계획이야말로 조화와 평화를 빚어내는 수단이라 생각했던 것이다. 이는 이국적이고 영원히 지속될 천국을 그린 이 그림을 지배한다.

금붕어와 팔레트

Goldfish and Palette

1914년

마티스는 화가 샤를 카무앙에게 보낸 엽서에 이 그림을 위한 구성안을 그린 다음, 이렇게 설명했다. "한 손에 팔레트를 들고 금붕어를 바라보는 사람을 그렸는데 이 작업을 다시 하고 있다네." 그가 가리킨 작품은 바로 〈금붕어 어항이 있는 실내〉(그림 9)였다. 몇 달 전에 그린, 금붕어를 주제로 한 다섯 점으로 구성된 연작 중 최신작이었다. 이후 작품들의 배경 지식이 되는 그림은 생 미셸 가에 있는 마티스의 작업실 한쪽 구석을 담은 것이다. 그림에 등장하는 작은 탁자 위에는 금붕어 어항과 화분 식물이 있는데, 이는 센 강과 시테 섬이 내다보이는 창문의 소용돌이 모양 창살과 대조를 이룬다.

　주로 집 안에서 바라보는 실내외 풍경이라는 소재는 〈금붕어와

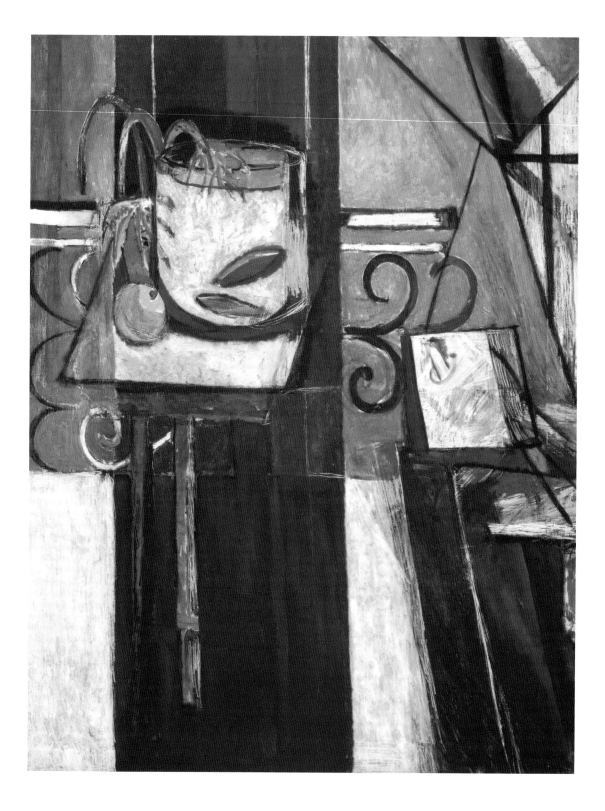

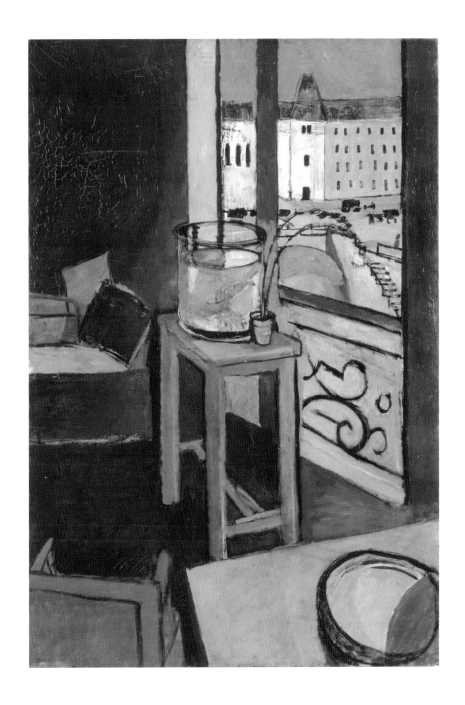

금붕어와 팔레트, 1914년

캔버스에 유채, 146.5 × 112.4 cm

뉴욕 현대미술관

플로린 메이 쉔본, 새뮤얼 막스 기증, 유증, 1964년

그림 9 금붕어 어항이 있는 실내Interior with a Goldfish Bowl, 1914년

캔버스에 유채

147 × 97 cm

국립현대미술관 조르주 퐁피두 센터, 파리

팔레트〉에서 다시금 급작스럽게 등장한다. 두 작품을 이어주는 중요한 두 가지 사건이 있다. 그중 하나는 제1차 세계대전의 발발이었다. 1914년 가을, 마티스는 〈콜리우르의 프랑스 식 창문〉(그림 10)을 통해 전쟁을 표현했다. 커크 바니도는 이 작품을 두고 "이루 말할 수 없이 황량하다."고 평했다. 다른 한 가지 사건은 차츰 입체파에 몰입하게 된 것이었다. 화가 후안 그리스와의 잦은 만남이 여기에 영향을 미쳤다. 〈금붕어와 팔레트〉에 보이는 수직 분할이 두 사람의 친분에서 비롯됐다는 견해도 간혹 있다. 물론 조르주 브라크와 파블로 피카소에게 영향을 받은 콜라주 기법 역시 마티스의 작품에서 비슷한 비중을 차지한다. 하지만 그림 왼쪽 상단의 추상적인 삼각형은 그리스의 직접적인 영향이 분명하다. 그림에서 가장 눈에 띄는 구조적 요소는 가운데에 있는 거대한 검정색 세로선이다. 이와는 조금 다르지만 〈콜리우르의 프랑스 식 창문〉 중앙에 그려진 불투명하고 칙칙한 직사각형은 입체파의 작품에서 자주 등장한다. 그러나 또렷한 그림자로 이루어진 검은 기둥은 입체파의 의도를 창의적으로 오독해서 그린 것일 수도 있다. 〈콜리우르의 프랑스 식 창문〉을 그린 지 1년이 지나 피카소의 〈어릿광대〉(그림 11)를 접한 마티스는 거장의 그림에서 영감을 받고 그를 깊이 존경하게 되었다.

〈금붕어와 팔레트〉가 정교하고 선별적인 입체파와의 타협을 보여주지만, 그림에 실린 강렬한 느낌은 그처럼 순화된 양식에는 어울리지 않았다. 존 엘더필드는 이 그림에 대해, "빛의 감각을 생각해볼 때 입체파

그림 10 **콜리우르의 프랑스 식 창문**French Window at Collioure, **1914년**

캔버스에 유채

116.5×89cm

국립현대미술관 조르주 퐁피두 센터, 파리

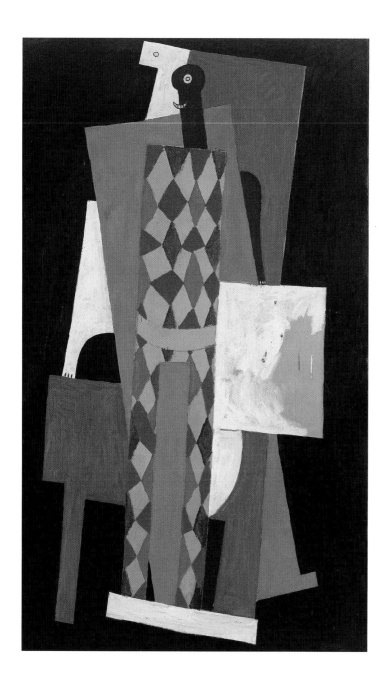

그림 11 **파블로 피카소**(스페인, 1881~1973년)

　　　　어릿광대Harlequin, **1915년**

　　　　캔버스에 유채, 183.5×105.1cm
　　　　뉴욕 현대미술관
　　　　릴리 블리스 유증으로 소장, 1950년

에 반하는 것"이라 지적했다. 달리 보면 으스스한 느낌을 주는 검은 띠는 탁자의 긁힌 다리를 표현한 차분한 초록색과 자색이 가라앉힌다. 그 위쪽 부분에 대해서는 "화사한 주황색과 노란색을 띤 과일, 특히 빨간색과 자홍색의 금붕어가 밝은 빛을 내뿜어 부드러운 흰색의 탁자 상단, 어항의 탁한 물속으로 배어드는 듯하다."고 평했다. 이처럼 밀폐된 공간에서 밝게 빛나는 화창한 정물은 주변을 에워싼 차가운 분위기와 강렬한 대조를 이룬다.

물론 이 정물에는 목격자가 있다. 우측 가운데에 있는 흰색 직사각형의 팔레트 사이로 화가의 엄지가, 어항의 각진 면에서 헤엄치는 금붕어의 모습처럼 비어져 나와 있다. 화가의 모습은 촘촘하게 다시 그린 배경 속에 묻혀버렸지만 손가락의 주인은 "팔레트를 들고 지켜보고 있다". 이 작품에는 마티스 자신의 고정된 시선에 담긴 집중력이 드러난다. 작품이 완성된 지 10년 뒤, 프랑스 초현실주의자 앙드레 브르통은, 〈어항과 팔레트〉에는 "마티스만의 생기, 마법 같은 색을 이용한 모든 것, 혁신적인 형식, 모든 오브제에 대한 근본적인 고찰이 담겨 있다. (……) 나는 이 그림이야말로 마티스가 가장 많은 노력을 기울인 작품이라고 확신한다."고 말했다.

모로코인들

The Moroccans

1915~16년

엄숙하면서도 매력적인 분위기를 풍기는 이 그림은 모로코 탕헤르에 있는 '카스바의 테라스와 작은 카페'에 대한 마티스의 기억을 기반으로 한다. 마티스는 1912년 겨울과 1913년 겨울을 탕헤르에서 보냈다. 두 번째로 탕헤르를 찾은 지 2년쯤 지나 그림을 그리기 시작했을 때, 친구에게 이렇게 말했다. "현실을 지배하는 것이 가장 중요한 문제일세." 마티스는 이 과정을 작품의 리듬이나 균형과는 무관한 요소를 제거해 나가는 것이라 설명했다. 마티스가 불필요한 요소들을 덜어낸 덕분에, 최종 작품에서는 표현주의와 추상주의의 지속적이며 호혜적인 상호작용이 제 역할을 할 수 있었다.

그림은 세 부분으로 나뉜다. 뉴욕 현대미술관의 초대 관장인 알프

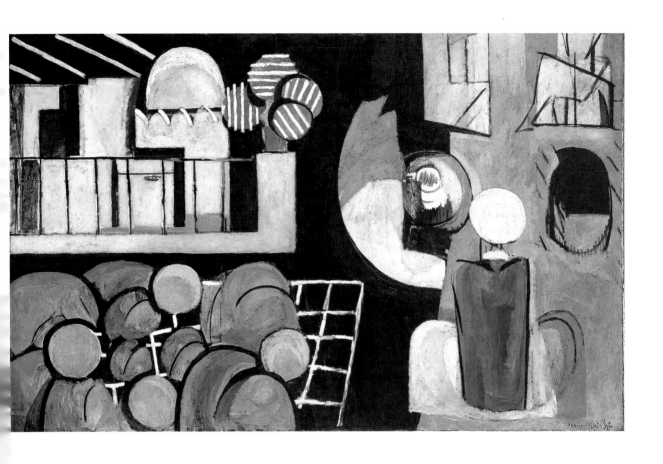

모로코인들, 1915~16년

캔버스에 유채, 181.3×279.4cm
뉴욕 현대미술관
새뮤얼 막스 부부 기증, 1955년

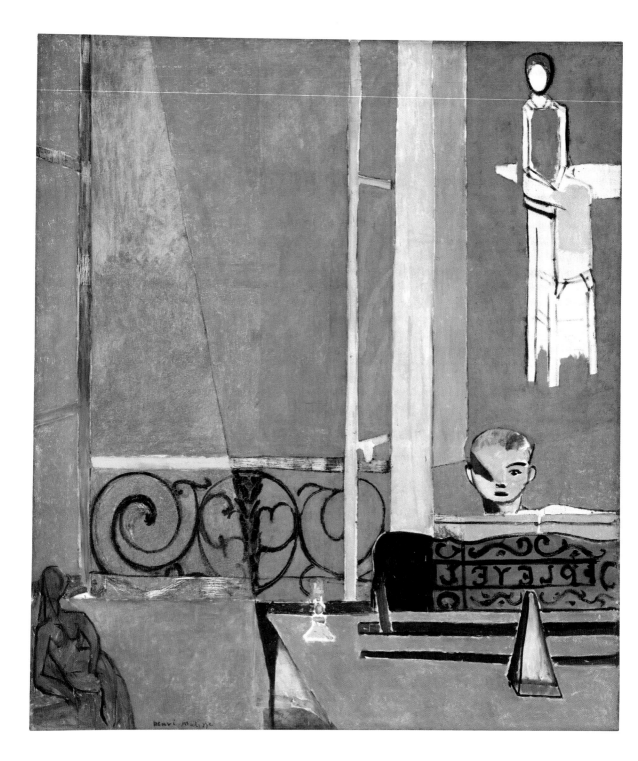

피아노 교습

The Piano Lesson

1916년

아주 열정적으로 피아노를 연주하는 어린 소년의 얼굴에는 수심이 그득하다. 마치 이곳이 아닌 다른 곳에 있기를 바라는 것처럼. 소년은 마티스의 큰아들, 피에르 마티스이다. 훗날 피에르는 강압적인 피아노 수업을 참아내느라 힘들었다고 밝혔다. 그림에서 두 여인이 소년을 지켜보고 있다. 소년의 뒤에서 집요하게 주시하는 깡마른 여인은 밋밋하고 하얀 얼굴로 짐짓 집중하는 척을 하고 있다. 그리고 소년의 옆, 그림의 맨 왼쪽에는 작고 육감적인 나체의 여인이 고개를 소년 쪽으로 돌리고 있다. 그러나 두 여인 모두 생기라고는 없이 소년을 바라보는 감시자들이다. 이 둘은 각각 청동으로 만든 〈장식적 형태〉(그림 4)와 회화인 〈높은 의자에 앉은 여인(저메인 레이날)〉(그림 12)으로, 마티스가 거실에 장

피아노 교습, 1916년

캔버스에 유채, 245.1×212.7cm
뉴욕 현대미술관
사이먼 구겐하임 기금, 1946년

식한 그림이었다. 아마도 가장 적극적으로 소년을 감시하는 것은 바로 앞에 놓인 회색 메트로놈일 터다. 메트로놈은 소년의 오른쪽 눈 위로 그림자를 드리운다. 메트로놈의 시각적 영향력과 소년에게 허용되지 않은 창밖 정원의 초록은 소년의 정신을 산만하게 만들 수도 있다. 그러나 이러한 가능성은 메트로놈의 그림자가 상쇄시킨다.

가족을 그린 이 그림은 아들의 피아노 수업을 표현한 것이다. 그보다 큰 맥락에서는 작품과 작품의 제작 과정을 강조하고 있다. 작품을 걸어둔 거실의 모습을 그린 그림은 그 과정의 일부이다. 엄격하게 통제된 형태, 내밀한 상징을 혼합한 이 그림은 추상화에 가깝다. 그림 속 장소를 알려주는 단서는 상판이 기운 피아노와 보면대의 다리뿐이다. 실내외의 공간과 〈높은 의자에 앉은 여인〉이 있는 곳은 알 수 없는, 평면적인 잿빛 공간으로 표현되었다. 피아노 연주를 연습하는 아들과 멀찍이 떨어진 구석에 있는, 거실의 건축학적 좌표들을 이어주는 차분하고 가지런한 도형들만이 잿빛의 흐름을 깰 뿐이다. 아들의 머리와 살짝 떨어진 곳에는 어그러진 황토색 선을 그려놓았다. 그보다 긴 하늘색 세로선은 후퇴하는 측벽을 표현한 것으로, 이 두 개의 선은 완만한 채도대비를 이루며 수직으로 솟아 있다. 그 왼쪽에 있는 하늘색의 길고 가느다란 선은 활짝 열린 프랑스 식 창틀을 나타낸다. 이렇듯 공간적으로 후퇴하는 벽에서 시작해 열린 창문까지 순차적으로 전진함으로써, 이 작품은 전통적인 투시법에서 감췄던 것을 드러낸다.

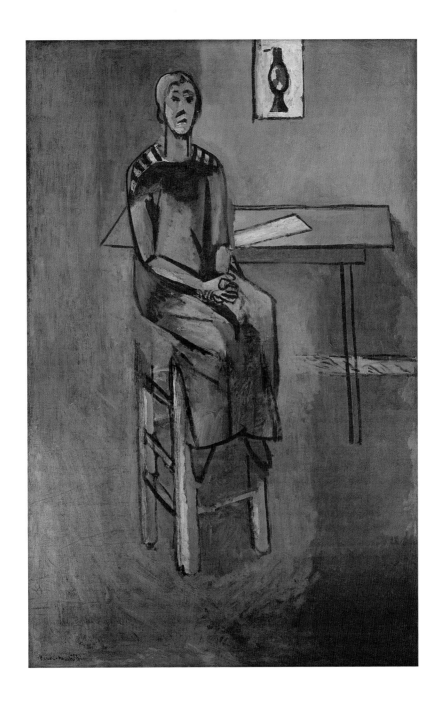

그림 12 **높은 의자에 앉은 여인(저메인 레이날)**Woman on a High Stool(Germaine Raynal), **1914년**

캔버스에 유채, 147×95.5cm

뉴욕 현대미술관

플로린 메이 쉔본, 새뮤얼 막스 기증 및 유증, 1964년

마티스는 입체파의 회전하는 공간을 택한 다음, 이를 임의로 다듬어 건축학적인 공간으로 만들었다. 맨 왼쪽에, 삼각형 모양으로 펼쳐진 잔디가 잿빛 직사각형에서 신기루처럼 나타난다. 알프레드 바 주니어는 분홍색 피아노와 거의 비스듬히 닿은 초록색이 "절제된 차분함 속에서 귀한 환희의 순간을 만들어낸다."라고 평했다. 발코니의 검은 소용돌이 무늬는 초록의 풀과 주변을 에워싼 회색을 잠시 훑고 보면대의 곡선과 만난다. 마티스의 전기 작가 힐러리 스펄링이 주장하듯, 이 그림은 "바흐의 협주곡 같다. 절제된 동시에 조화롭고, 감정에 푹 빠져 있다".

뒷모습(III)

The Back(III)
1916년

"몸의 일부를 다른 부분에 맞춘 다음, 목수가 집을 만들 때처럼 인물을 만드세요. 여러 부분으로 구성된 구조물이 되어야만 합니다. 인간의 몸 같은 나무를, 대성당 같은 인간의 몸을 만들어보세요." 마티스는 학생들에게 했던 이 말의 골자를 〈뒷모습(III)〉을 통해 실행에 옮겼다. '뒷모습'은 1908년부터 1931년 사이에 만들어진 네 점의 조각으로 이루어진 연작인데, 자연주의에서 건축학적 결론으로 나아가는 과정을 보여준다. 마티스가 만든 조각 중에서는 규모가 가장 크지만 편안하게 느껴진다. 그리고 마티스가 그린 웅장한 그림들과 마찬가지로 야심만만하고 외형이 거대하다.

　　연작 중 세 번째인 이 작품은 이전 작품들과 다소 다른 모습이다.

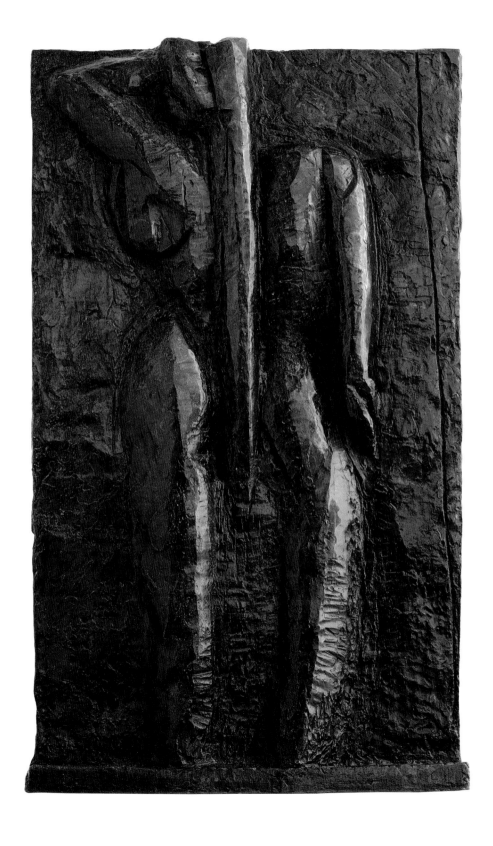

그림 13 뒤에서 바라본 서 있는 여인Standing Woman Seen from Behind
 《〈뒷모습(I)〉을 위한 연구》, 1909년

 종이에 잉크, 26.6×21.9cm
 뉴욕 현대미술관
 캐럴 버튼와이저 로엡 기념 기금, 1969년

그림 14 〈뒷모습(II)〉를 위한 연구, 1913년경

 괘선지에 잉크, 20×15.7cm
 뉴욕 현대미술관
 피에르 마티스 기증, 1971년

뒷모습(III), 1916년

 청동, 189.2×112.4×15.2cm
 뉴욕 현대미술관
 사이먼 구겐하임 기금, 1952년

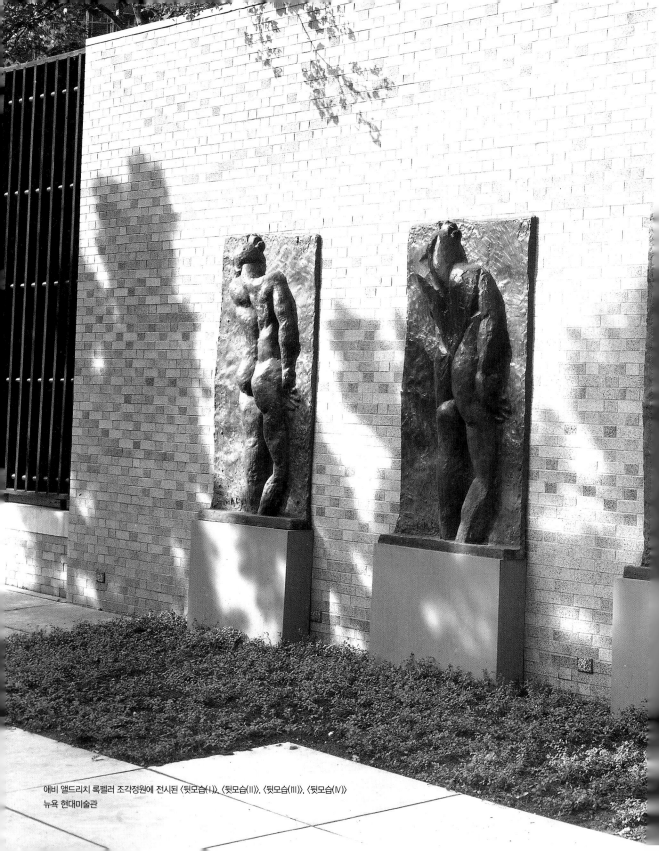

애비 앨드리치 록펠러 조각정원에 전시된 〈뒷모습(Ⅰ)〉, 〈뒷모습(Ⅱ)〉, 〈뒷모습(Ⅲ)〉, 〈뒷모습(Ⅳ)〉
뉴욕 현대미술관

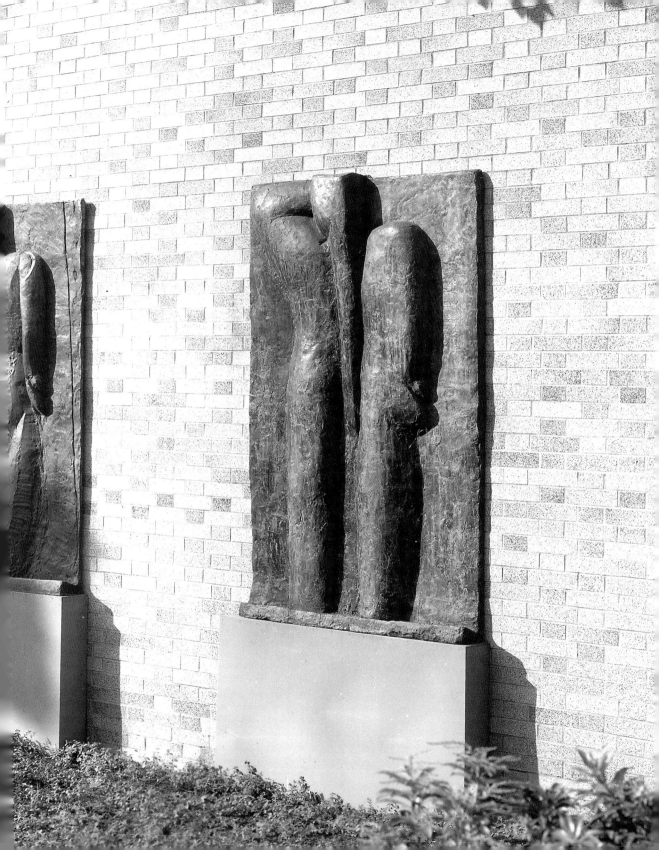

존 엘더필드는 마티스가 처음에 제작한 〈뒷모습(I)〉(그림 13, 15)의 등을 두고 "자라나는 봄철의 나뭇가지처럼 거침없이 곧게 뻗은 줄기"라 평했다. 이 줄기는 등의 살과 뼈를 구분해준다. 편안한 자세를 취한 오른쪽 다리부터 굽은 왼쪽 팔까지는 아라베스크 무늬가 이어진다. 〈뒷모습(II)〉(그림 14, 16)에서 마티스는 움푹 파였던 등을 채워 넣었고, 왼쪽 다리까지 등뼈를 이었다. 엘더필드가 이야기했듯, "입체파 특유의 거대하고 거친 끌질로 긁어내어 벽에 기대어 놓은 듯한" 조각이다. 〈뒷모습(III)〉은 연작 중 가장 커다란 변화를 보이는 작품이다. 마티스는 곧은 등뼈를 더 기다랗게 늘여서 표현했는데, 이는 머리에서 흘러내리는 머리카락 다발을 떠받친다. 수직으로 긴 궤적을 그리는 머리카락은 "주변의 다른 형태들이 조화를 이루는 사이에서 지렛대 역할"을 한다. 마지막 연작(그림 17)은 15년이 흐른 뒤인 1931년경에야 만들어졌다. 〈뒷모습(IV)〉는 전작들에서 추구하던 단순하고 거대한 구조를 실현했다. 형태는 구부러지지 않는 수직의 영역으로 표현되고, 배경과 표면의 균일한 처리 방식은 거의 대칭적인 건축학적 조화를 낳는다. 마티스의 장남은 '뒷모습' 연작을 다음과 같이 평했다. "이 작품들에 온전히 빠져든다면 앙리 마티스의 전 생애를 느낄 수 있을 것이다. 비범한 조화로움, 언제나 수직선으로 회귀하려던 성향을."

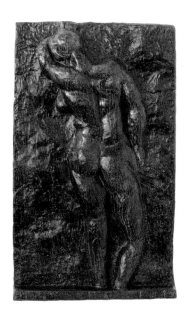 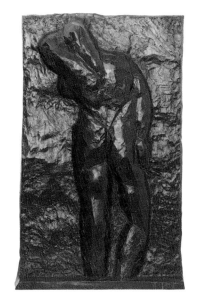 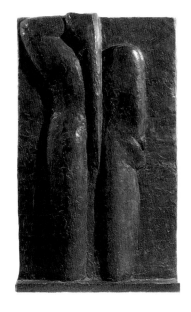

그림 15 **뒷모습(Ⅰ), 1908~09년**
청동, 188.9×113×16.5cm
뉴욕 현대미술관
사이먼 구겐하임 기금, 1952년

그림 16 **뒷모습(Ⅱ), 1913년**
청동, 188.5×121×15.2cm
뉴욕 현대미술관
사이먼 구겐하임 기금, 1956년

그림 17 **뒷모습(Ⅳ), 1931년경**
청동, 188×112.4×15.2cm
뉴욕 현대미술관
사이먼 구겐하임 기금, 1952년

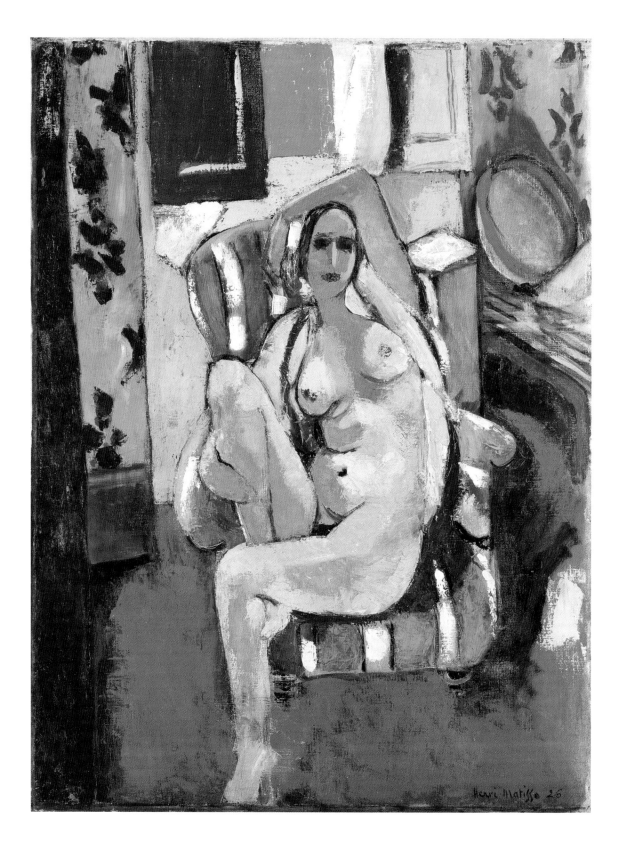

Henri Matisse 26

탬버린과 함께 있는 오달리스크

Odalisque with a Tambourine

1925~26년

1917년부터 마티스는 한 해의 대부분을 니스와 그 인근에서 보냈다. 처음으로 니스에서 생활하던 1920년대에는 화려하게 장식한 실내에서 나른하고 유혹적인 자세를 취하고 있는 모델을 그렸다. 이는 통상 '니스 시기의 작품'으로 알려져 있다. 지중해의 밝은 빛이 가득한 실내에서 안락의자에 누운 나체의 여인이 보인다. '오달리스크'라는 신분을 알려주는 요소는 상단 오른쪽에 있는 붉은 테두리의 탬버린이다. 당시의 시대상을 생각해볼 때 적절한 배치다. 하지만 모델인 헨리에티 다리카레는 마티스의 작업실에서 일하던 조수였으며, 총애하는 보모였다. 그렇기에 작품 속의 자태는 적어도 당시에는 부적절한 것이었다. 긴장이 감도는 자세를 취한 여인은 그림 모델이라는 힘든 작업 와중에도 생기를 잃지

탬버린과 함께 있는 오달리스크, 1925~26년
캔버스에 유채, 74.3×55.6cm
뉴욕 현대미술관
윌리엄 페일리 컬렉션, 1990년

않고 있다. 진흙처럼 칙칙한 색으로 대강 칠한 몸뚱이는 마치 조각용 나이프를 사용해 표현한 듯하다. 전체적으로 볼 때, 그림 속 모델과 맞닿은 표면은 지극히 추상적이다.

이 작품을 그린 시기는 마티스의 조각 중 가장 중요한 작품인 〈앉아 있는 거대한 누드〉(56쪽)를 제작하기 시작한 때와 맞물린다. 단순한 우연의 일치는 아니었다. 두 작품 모두 길고 나른한 몸뚱이에 초점을 맞추고 있다. 이는 미켈란젤로의 작품 〈줄리아노의 무덤〉 중 '밤'에서 영향을 받은 것이다(그림 18). 마티스는 이미 여러 해 전에 '밤'을 본뜬 드로잉을 그린 바 있었다. 힐러리 스펄링에 따르면 1922년 봄 마티스는 "아침에는 헨리에티의 그림을 그리고, 밤에는 '밤'의 드로잉 작업을 했다". 마티스는 "형태 연구가 실제로 발전하기를, 더불어 내일 그릴 그림에 기여하기를" 바랐다. 마티스의 작업실을 찍은 사진(그림 19)을 통해, 마티스가 〈탬버린과 함께 있는 오달리스크〉를 벽에 걸어놓은 채 〈앉아 있는 거대한 누드〉를 작업했다는 사실을 알 수 있다.

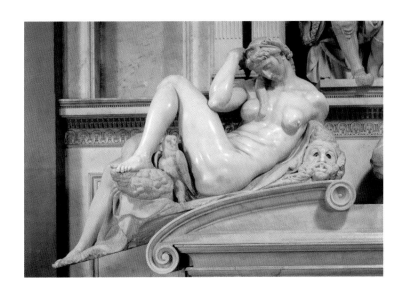

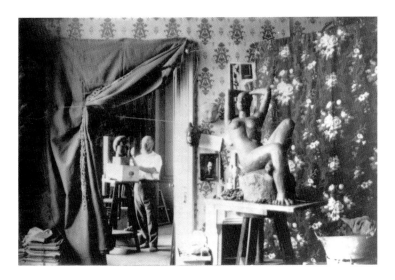

그림 18 미켈란젤로(이탈리아, 1475~1564년)
 〈줄리아노의 무덤Tomb of Giuliano〉 중 '밤Night'
 피렌체의 메디치가 예배당

그림 19 1926년 봄, 니스 샤를펠릭스 1번가의 작업실에서 마티스
 〈앉아 있는 거대한 누드〉의 뒷벽에 〈탬버린과 함께 있는 오달리스크〉가 걸려 있다.
 뉴욕 현대미술관 사진보관소

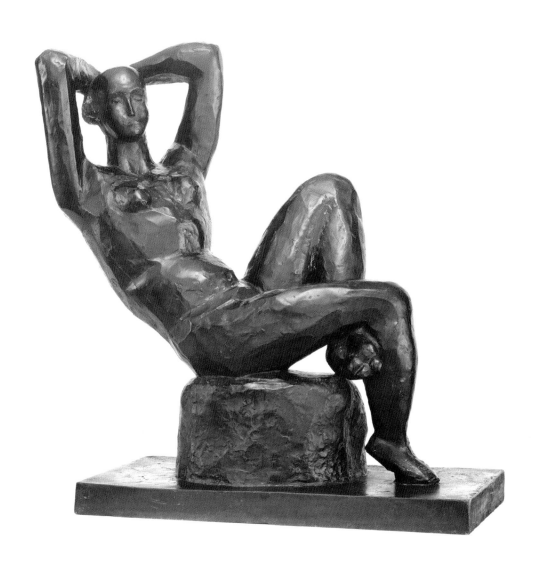

앉아 있는 거대한 누드, 1925~29년

청동, 79.4×77.5×34.9cm
뉴욕 현대미술관
월터 혹실드 부부 기증(교환), 1987년

앉아 있는 거대한 누드

Large Seated Nude

1925~29년

1917년 니스로 건너간 직후, 마티스는 '밤'의 모형을 보고 드로잉 작업을 시작했다. 이는 미켈란젤로가 제작한 〈줄리아노의 무덤〉(그림 18) 중 일부였다. "미켈란젤로의 작품에 담긴 분명하고도 복합적인 개념을 흡수하려 하네." 그는 친구에게 보낸 편지에서 이렇게 말했다. 〈앉아 있는 거대한 누드〉의 포즈, 윤곽선과 변형은 '밤'의 영향을 받은 것이다. 마티스가 제작한 작품 중 가장 큰 입체 조각인 이 작품을 만드는 '흡수' 과정은 1925년부터 1929년까지의 긴 기간 동안 간헐적으로 이어졌다. 스펄링은 마티스가 "자기 자신을 마치 피그말리온처럼 여겼다. 강렬한 의지를 풍기는 청동상은 그것을 만든 조물주를 압도한다. 그는 마르세유에서 만난 숙련된 장인들과 함께 조각상의 본을 떴다. (……) 작업을 마

치려는 바람을 담아 (……) 그리고 매년 패배를 맛보았다."고 평했다. 제작 과정을 찍은 사진을 통해, 마티스가 누드의 크기는 점점 확대하고, 몸통을 길게 늘이고, 각도를 낮추었다는 사실을 알 수 있다. 뿐만 아니라 보다 팽팽하고 긴장한 근육으로 부드러운 입체감을 대체했다. 머리카락은 생략한 채, 거친 면을 가진 머리로만 두상을 표현했다. 최종 작품을 보면 정교하게 다듬은 조각은 〈탬버린과 함께 있는 오달리스크〉(52쪽)와 같은 안정감 있는 누드의 핵심인 조화로움을 중시했다. 니스에서 보낸 시기에 제작한 작품에 담긴 이론과 색채는 누워 있는 오달리스크를 그린 그림에도 구현되어 있다. 이 조각은 1920년대 후반 마티스의 작품에서 나타난 변화의 방향성을 알려준다.

수영장

The Swimming Pool

 1952년

마티스는 말년에 화려한 발레 공연에서 낙을 찾았다. 세로 16미터, 가로 2미터가 넘는 이 커다란 작품은 니스에 있는 레지나 호텔의 마티스 응접실에 걸려 있었다(그림 20). 그곳에서 마티스는 길지 않은 시간 동안 왕성한 작품 활동을 했다. 휠체어에 앉아 몸을 움직이지 못하는 신세였지만, 일흔두 살의 노인 마티스는 파란색과 흰색을 띠 모양으로 두른 이 특별한 대작에 심혈을 기울였다. "나는 언제나 바다를 동경했습니다. 이제는 더 이상 수영을 할 수 없게 되었기에, 내 주변에 바다를 둘러놓고자 합니다."

연구를 통해 밝혀졌듯이, 거대한 띠 모양이 시작되고 끝나는 곳에는 매우 세련된 모양으로 표현된 불가사리가 있다. 작품 한쪽 구석에

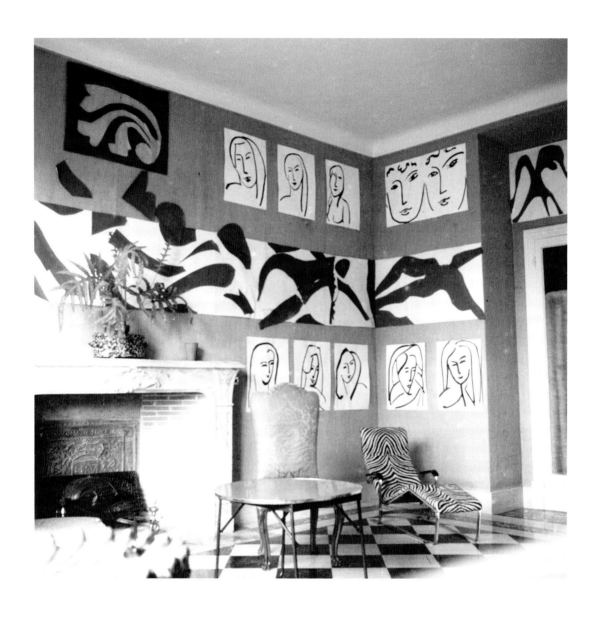

그림 20 〈수영장〉 주변을 둘러싼 붓과 잉크로 그린 드로잉들
레지나 호텔 내 마티스의 아파트 응접실
프랑스 니스 시미에 지구, 1952년경

있는 불가사리는 마티스의 응접실 문 바로 오른쪽에 있는데, 서두르는 기색이라고는 전혀 없이 한 걸음씩 나아가고 있다. 다른 하나는 축적된 힘을 발판 삼아 뛰어오르려는 듯 돌출해 있다. 이렇듯 대조를 이루는 두 개의 형태가 눈에 들어오면 제자리에서 뛰어오르거나 깡충 걸음을 하는 사람, 웅크린 채 목욕하는 사람, 그들의 움직임, 그 밖에도 해변에서 볼 수 있는 온갖 종류의 활동들, 그에 못지않게 활발한 불가사리를 볼 수 있다. 관람객들은 이러한 형상이 점차 물 흐르듯 다른 방향으로 움직이는 것을 보게 된다. 처음에는 반추상적인 파란색 형태가 흰색 바탕과 대비를 이루거나 물방울이 튀듯 뛰어오르며, 응접실 벽이 주는 효과를 자극하는 실루엣을 만들어낸다. 이러한 패턴은 죽 이어지다가 패널이 이어지는 부분에서 중단된다. 그곳에서는 서로 뒤엉킨 파란색 형태와 흰색 바탕이 아무런 연관성도 없이 펼쳐진다. 접영을 하는 듯한 인물이 패널 속에서 리듬감 있게 움직이면서 파란색과 흰색 사이를 유영한다. 수영하는 사람의 성별을 알려주는 장치는 전혀 찾아볼 수 없다. 그 옆의 패널에는 커다란 형태를 그려놓았는데, 이번에는 표현 방식을 바꾸었다. 흰색 몸뚱이를 그리기 위해 파란색 형태를 깎아낸 다음, 보다 추상적이고 큰 모습의 사람을 표현했다. 마티스는 분명 형태와 배경의 고정된 관계에서 무언가를 기대했다. 인물과 배경, 수영하는 사람과 수영장의 연관성은 강렬한 물리적 실재감을 안겨준다. 마치 운동선수가 '러너스 하이'를 경험하는 것 같은 쾌감이다. 그림을 감상하는 각도를 바꾸어

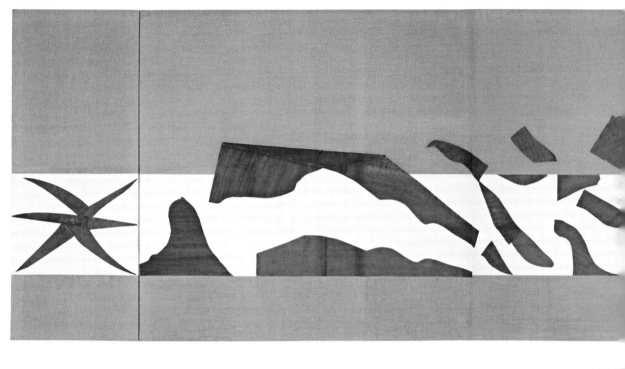

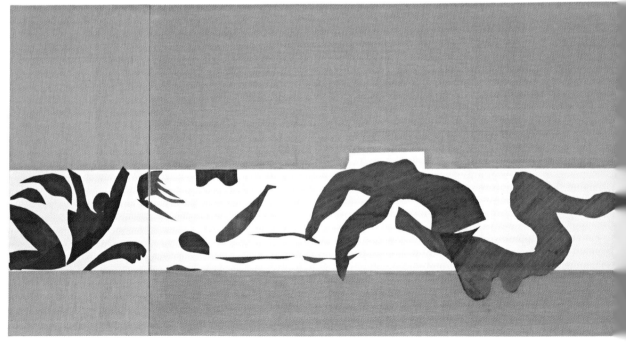

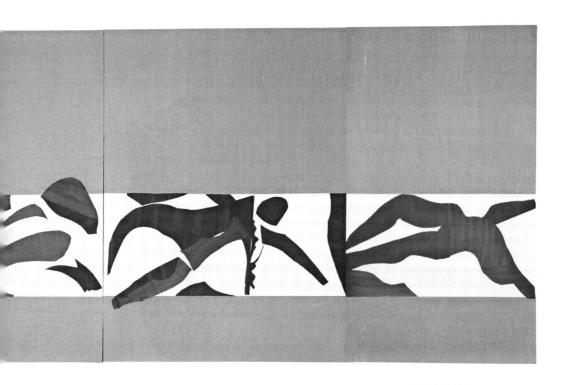

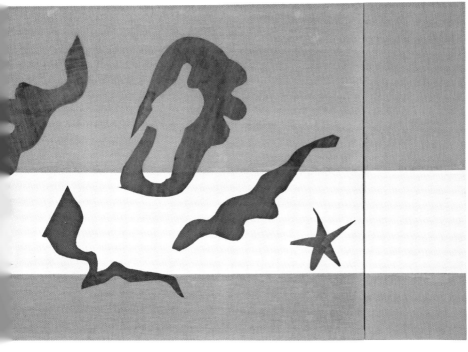

수영장, 1952년

아홉 개 패널의 벽화.
두 부분으로 나뉨.
흰 종이에 구아슈를 칠한
종이를 오려붙인 뒤 삼베에 부착
1~5번째: 230.1×847.8cm
6~9번째: 230.1×796.1cm
뉴욕 현대미술관
버나드 김벌 부인 기금, 1975년

보면, 형태를 초월한 데서 느껴지는 흥분이 극대화된다. 인물들은 물속으로 뛰어드는 모양새로, 마치 다른 사람들이 이미 물속에 들어가 있는 듯하다.

마티스는 이 유쾌한 작품이 자신의 트레이드마크라 할 수 있는 정확성을 압도했다고 자평했다. 말년에는 종이를 잘라내는 방식으로 작품을 만들기도 했으나 이는 건강이 악화된 탓이기도 하고 '드로잉과 색채 사이의 영원한 갈등'에 대한 해결책이기도 했다. 마티스는 "색지를 잘라내면 색채와 회화 사이의 정확한 유대 관계를 보장할 수 있다."고 말했다. 1925년 마티스는 이 작품을 응접실에 걸었다. 그는 작품의 가치를 잘 알고 있었다. "내 그림과 색지 사이에는 어떠한 단절도 없다. 오직 추상성과 절대성 사이의 단절만 있을 뿐이다. 나는 형태의 정수를 발견했다. (……) 그리하여 오브제 자체의 형태를 지키기 위해 생략해야 할 것, 필요한 것이 무엇인지 알 수 있게 되었다."

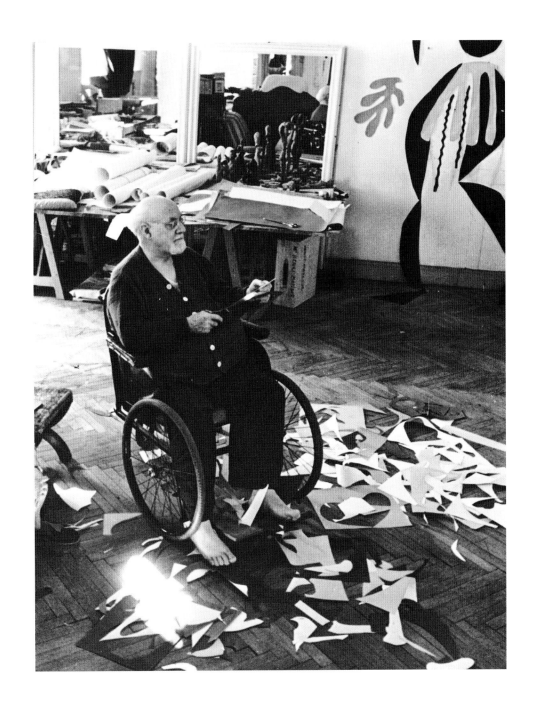

그림 21 **종이를 오려 작품을 만들고 있는 마티스**
레지나 호텔 내 작업실
프랑스 니스 시미에 지구, 1952년 초
뉴욕 현대미술관 사진보관소

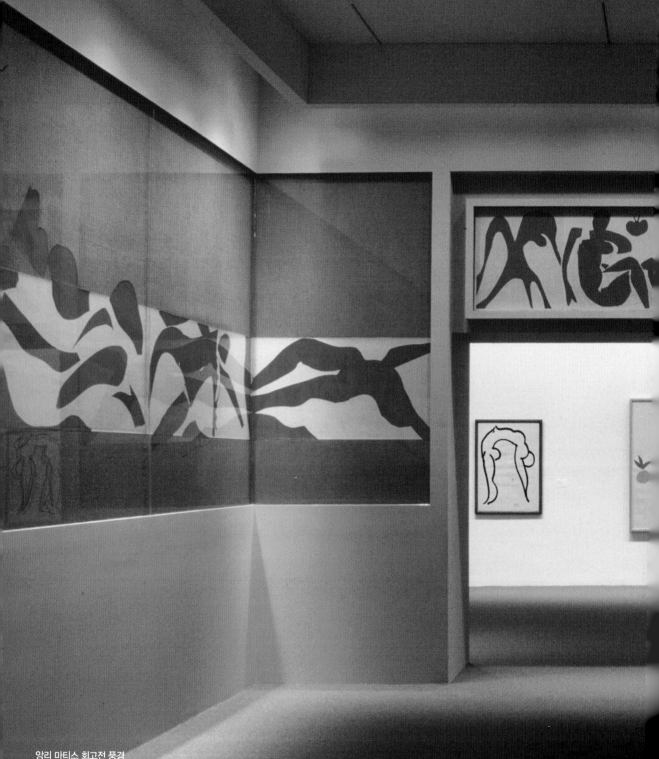

앙리 마티스 회고전 풍경
뉴욕 현대미술관, 1992년
뉴욕 현대미술관 사진보관소

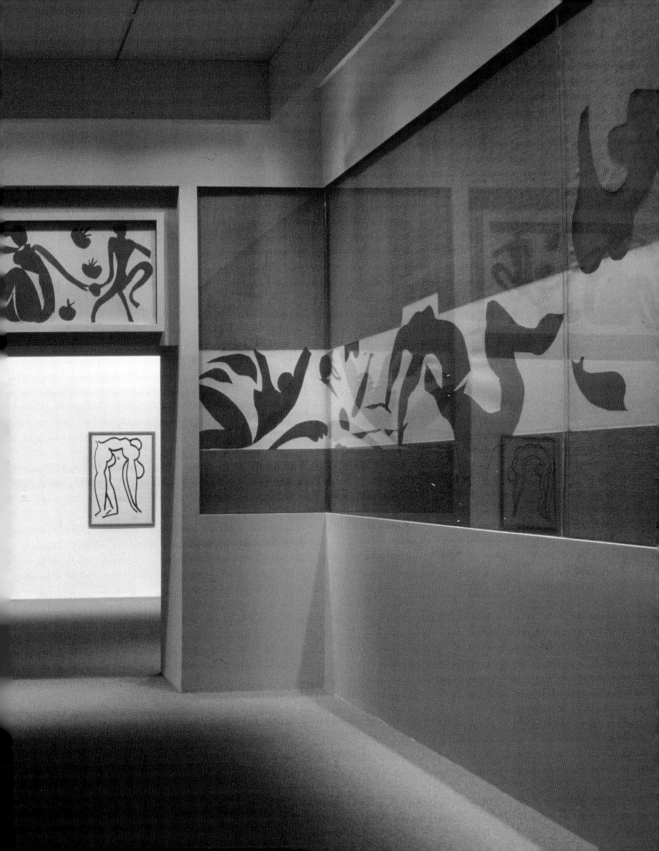

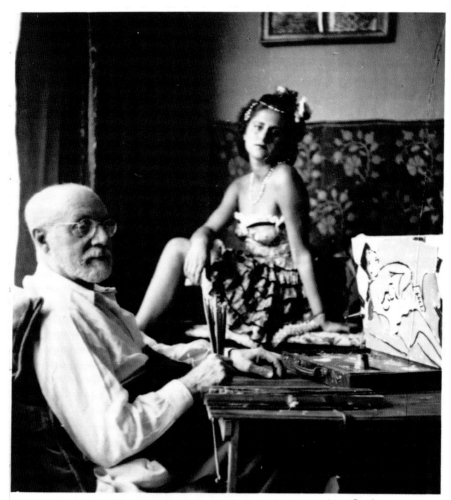

모델과 함께 있는 마티스, 1949~53년경

피에르 마티스 갤러리 자료실

피어폰트 모건 도서관, 뉴욕

MA 5020

앙리 마티스는 1869년 프랑스 북부의 캄브레시에서 태어났다. 스무 살이 될 때까지는 미술을 접하지 못했지만, 극심한 맹장염을 앓고 난 뒤 어머니에게 선물로 물감상자를 받게 된다. 훗날 마티스는 말했다. "물감 상자를 손에 넣었을 때의 생생한 느낌을 잊을 수가 없다." 마티스는 법률 공부를 포기한 뒤, 1892년 파리로 가서 미술을 공부하고 네덜란드의 거장, 인상파, 폴 세잔, 신인상주의를 잇따라 탐구했다. 1905년 마티스는 그림 속에서 자유를 발견했다. 프랑스 남부로 떠난 그림 여행에서 화가 앙드레 드랭과 함께 혁신적인 회화 기법을 발전시켰다. 이후 이들은 야수파라고 불리게 되는데, 강제하거나 고정된 윤곽선, 이론적 규칙, 전통적 표현 방식에서 색을 해방시켜 드로잉을 압도하는 방식을 구사했다.

덕분에 색은 회화 구조를 규정하게 되었다. 색면을 이용한 혁신적인 회화 구조는 이후 마티스의 그림에서 나타나는 모든 기법의 원천이 되었다. 마티스는 이를 두고 '순수한 수단으로의 회귀'라 일컬었다. 마티스는 야수파가 해체될 때(1908년 무렵)까지도 우두머리로 인정받았다. 다른 야수파 화가들은 표현주의, 입체파로 전향하거나 전통으로 회귀했지만 마티스는 순수한 색에 대한 탐험을 멈추지 않았다. '조화, 순수, 평온이 있는 작품'을 만들겠다는 마티스의 목표는 실내, 풍경, 인물, 그리고 이후 원숙한 작품에서 나타난 정물에 담긴 평화로운 관능성에서 명백히 드러난다. 50년 동안 회화, 조각, 드로잉, 그래픽아트 작품을 제작한 뒤, 마티스는 프랑스 리비에라의 니스에서 죽을 때까지 왕성하게 작품 활동을 했다. 마티스가 숨을 거둔 해는 1954년이었다. 그는 당대의 가장 위대한 프랑스 화가로 평가받았는데, 60여 년이 흐른 지금도 마찬가지다.

도판 목록

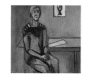
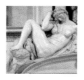

도판 저작권

All works of art by Henri Matisse © 2008 Succession H. Matisse, Paris / Artists Rights Society (ARS), New York

© Fonds Hélène Adant, Bibliothèque Kandinsky, Centre Pompidou, Paris: p. 65.

Hélène Adant / courtesy Bibliothèque Kandinsky: p. 60.

courtesy The Barnes Foundation: p. 16.

© 2008 Artists Rights Society (ARS), New York / ADAGP, Paris: p. 11.

Department of Imaging Services, The Museum of Modern Art, Thomas Griesel: pp. 8, 20, 37, 40, 47 (left), Kate Keller: pp. 30, 34, 43, 47 (right), 52, 56, 62~63, John Wronn: pp. 15, 25, 46, 51 (all).

courtesy The Metropolitan Museum of Art, New York: pp. 8, 11, 22 (left).

Philippe Migeat / © 2008 CNAC / MNAN / Réunion des Musées Nationaux / Art Resource, New York: p. 33.

Moderna Museet, Stockholm: p. 26.

The Board of Trustees, National Gallery of Art, Washington: p. 27.

Jean-Claude Planchet / © 2008 CNAC / MNAM / Réunion des Musées Nationaux / Art Resource, New York: p. 31.

The Pierpoint Morgan Library / Art Resource, New York; Scala, Florence / courtesy The Ministero Beni e Att. Culturali, Italy: p. 55 (top).

© SMK Photo: p. 22 (right).

Lee Stalsworth: p. 21.

The State Hermitage Museum: pp. 12~13, 15.

Adolph Studly: pp. 48~49.

뉴욕 현대미술관 이사진

* 평생 이사
** 명예 이사

데이비드 록펠러David Rockefeller* 명예회장
로널드 로더Ronald S. Lauder 명예회장
로버트 멘셜Robert B. Menschel* 명예이사장
애그니스 건드Agnes Gund P.S.1 이사장
도널드 메룬Donald B. Marron 명예총장
제리 스파이어Jerry I. Speyer 회장
마리 조세 크레비스Marie-JoseéKravis 총장
시드 베스Sid R. Bass, 리언 블랙Leon D. Black,
캐슬린 풀드Kathleen Fuld, 미미 하스Mimi Haas 부회장
글렌 라우어리Glenn D. Lowry 관장
리처드 살로먼Richard E. Salomon 재무책임
제임스 가라James Gara 부재무책임
패티 립슈츠Patty Lipshutz 총무

월리스 아넨버그Wallis Annenberg
린 아리슨Lin Arison**
셀레스테트 바르토스Celeste Bartos*
바바리아 프란츠 공작H.R.H. Duke Franz of Bavaria**
일라이 브로드Eli Broad
클래리사 앨콕 브론프먼Clarissa Alcock Bronfman
토머스 캐럴Thomas S. Carroll*
퍼트리셔 펠프스 드 시스네로스Patricia Phelps de Cisneros
얀 카울 부인Mrs. Jan Cowles**
더글러스 크레이머Douglas S. Cramer*
파울라 크라운Paula Crown
루이스 컬만Lewis B. Cullman**

데이비드 데크먼David Dechman
글렌 듀빈Glenn Dubin
존 엘칸John Elkann
로렌스 핑크Laurence Fink
글렌 퍼먼Glenn Fuheman
잔루이지 가베티Gianluigi Gabetti*
하워드 가드너Howard Gardner
모리스 그린버그Maurice R. Greenberg**
앤 디아스 그리핀Anne Dias Griffin
알렉산드라 허잔Alexandra A. Herzan
마를렌 헤스Marlene Hess
로니 헤이맨Ronnie Heyman
AC 허드깅스AC Hudgins
바버라 야콥슨Barbara Jakobson
베르너 크라마스키Werner H. Kramarsky*
질 크라우스Jill Kraus
준 노블 라킨June Noble Larkin*
토머스 리Thomas H. Lee
마이클 린Michael Lynne
윈턴 마살리스Wynton Marsalis**
필립 니아르코스Philip S. Niarchos
제임스 니븐James G. Niven
피터 노턴Peter Norton
대니얼 오크Daniel S. Och
마야 오에리Maja Oeri
리처드 올덴버그Richard E. Oldenburg**
마이클 오비츠Michael S. Ovitz
리처드 파슨스Richard D. Parsons
피터 피터슨Peter G. Peterson*
밀튼 피트리Mrs. Milton Petrie**

에밀리 라우 퓰리처Emily Rauh Pulitzer
로널드 페럴먼Ronald O. Perelman
데이비드 록펠러 주니어David Rockefeller, Jr.
샤론 퍼시 록펠러Sharon Percy Rockefeller
리처드 로저스 경Lord Rogers of Riverside**
마커스 사무엘슨Macus Samuelsson
테드 샨Ted Sann
안나 마리 샤피로Anna Marie Shapiro
길버트 실버먼Gilbert Silverman
안나 디비어 스미스Anna Deavere Smith
리카르도 스테인브루크Ricardo Steinbruch
요시오 타니구치Yoshio Taniguchi**
데이비드 타이거David Teiger**
유진 소Eugene V. Thaw**
진 세이어Jeanne C. Thayer*
앨리스 티시Alice M. Tisch
존 티시Joan Tisch*
에드가 바켄하임Edgar Wachenheim
개리 위닉Gary Winnick

당연직

애그니스 건드 P.S.1 이사장
빌 드 블라지오Bill de Blasio 뉴욕시장
스콧 스트링거Scott Stringer 뉴욕시 감사원장
멜리사 마크 비베리토Melissa Mark-Viverito 뉴욕시의회 대변인
조 캐럴 로더Jo Carol e Lauder 국제협의회장
프래니 헬러 소른Franny Heller Zorn, 샤론 퍼시 록펠러Sharon Percy Rockefeller 현대미술협회 공동회장

74

찾아보기

| 모마 아티스트 시리즈 |

앙리 마티스
Henri Matisse

1판 1쇄 인쇄	2014년 10월 17일
1판 1쇄 발행	2014년 10월 27일

지은이	캐럴라인 랜츠너
옮긴이	김세진

발행인	양원석
편집장	송명주
책임편집	이지혜
교정교열	박기효
전산편집	김미선
해외저작권	황지현, 지소연
제작	문태일, 김수진
영업마케팅	김경만, 정재만, 곽희은, 임충진, 장현기, 김민수, 임우열
	윤기봉, 송기현, 우지연, 정미진, 윤선미, 이선미, 최경민

펴낸 곳	(주)알에이치코리아
주소	서울시 금천구 가산디지털2로 53, 20층(가산동, 한라시그마밸리)
편집문의	02.6443.8855 **구입문의** 02.6443.8838
홈페이지	http://rhk.co.kr
등록	2004년 1월 15일 제2-3726호

ISBN	978-89-255-5402-0 (04600)
	978-89-255-5334-4 (set)

• 이 책은 ㈜알에이치코리아가 저작권자와의 계약에 따라 발행한 것이므로
 본사의 서면 허락 없이는 어떠한 형태나 수단으로도 이 책의 내용을 이용하지 못합니다.
• 잘못된 책은 구입하신 서점에서 바꾸어 드립니다.
• 책값은 뒤표지에 있습니다.

RHK 는 랜덤하우스코리아의 새 이름입니다.